超可爱的简笔画

一本就够

介于手绘 ◎ 主编

李美欣　赵龙 ◎ 著

江苏凤凰科学技术出版社 · 南京

图书在版编目（CIP）数据

超可爱的简笔画一本就够 / 介于手绘主编 ; 李美欣,
赵龙著. — 南京 : 江苏凤凰科学技术出版社, 2024.7
ISBN 978-7-5713-4271-5

Ⅰ.①超… Ⅱ.①介… ②李… ③赵… Ⅲ.①简笔画
—绘画技法 Ⅳ.①J214

中国国家版本馆CIP数据核字(2024)第036620号

超可爱的简笔画一本就够

主　　　编　介于手绘
著　　　者　李美欣　赵　龙
责 任 编 辑　祝　萍
责 任 校 对　仲　敏
责 任 监 制　方　晨

出 版 发 行　江苏凤凰科学技术出版社
出版社地址　南京市湖南路1号A楼，邮编：210009
出版社网址　http://www.pspress.cn
印　　　刷　天津丰富彩艺印刷有限公司

开　　　本　718 mm × 1 000 mm　1/16
印　　　张　10
字　　　数　158 000
版　　　次　2024年7月第1版
印　　　次　2024年7月第1次印刷

标 准 书 号　ISBN 978-7-5713-4271-5
定　　　价　39.80元

图书如有印装质量问题，可随时向我社印务部调换。

自由地记录

　　说到"记录"，大家可能首先想到的是汉字的老祖宗——甲骨文吧，这是中国人"记录"最初的模样。半坡文化陶尊上的" 🏺 "（"旦"），仰韶文化陶盆上大同小异的" 🐟 "（"鱼"），无不体现着书画同源的魅力。

　　可能因为我是美术专业出身，对我而言，相比较文字，我更喜欢用画画的方式来记录。随手用画笔记录过去，记录现在，甚至是描绘未来，都是妙不可言的事情。要问我为什么？哈哈，大概是因为这样直观、有趣、色彩缤纷吧！

　　这本书，正是一本讲述如何用简笔画来记录的书。

　　我的同事向我反映，他喜欢用手账记录生活中的精彩瞬间，但总想自创一些可爱的小图案，却脑子空空；想画出自己和家人的模样，却无从下手；想用寥寥数笔画出有创意的小场景，但一下笔却不知所措……

　　我的学生也常常向我诉苦，说在美术课上思绪飞扬，但落在笔尖的瞬间，人却"石化"了；画板报时，总想画出超酷的插图，但画来画去却总是在生搬硬套模板……

　　你是否也有类似的困惑呢？

　　如果也有同感，没关系，因为这本书正是为了给想学简笔画，但又无从下手的各位读者朋友们解惑用的。

　　为了让大家能早日学会简笔画，开始自信、愉快、自由地记录，我将

从"初探简笔画""走进自然""美食天地""多彩生活""简笔人物绘"这五个板块展开循序渐进的讲述，让大家掌握简笔画的绘画方法，领悟创作思维。

通过本书的学习，大家可以得到三个方面的提升：
从步骤展示板块中，领悟观察的方法和下笔的切入口。
从拓展板块中，思考应用场景和构图巧妙变化的方式。
从互动板块中，尽情表达出自己的所见、所闻、所想。

在你正式翻开这本书之前，有一点需要说明，在书中客串讲解员的"天真"就是我本人啦。哈哈，一来，"天真"是我的笔名；二来，也希望读者们能以孩童之心，放下焦虑，自由率性地进行创作。

话不多说，一起来学习简笔画吧！记录你的故事！
让绘画成为你记录的伙伴，见证你的成长！

目录

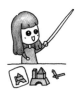

第一章

初探简笔画

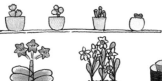

第二章

走进自然

第三章

美食天地

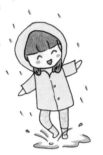

第五章

简笔人物绘

第四章

多彩生活

第一章
初探简笔画

准备好了吗?
跟随天真,
一起走进简笔画的
美妙世界吧!

工具的准备

其实，平日里画简笔画是一件随手即来、由心而发的开心事情，因此工具不必太过复杂和昂贵。下面这些常见的纸和笔都可以随时拿来记录自己心仪的小物件或事情哦！

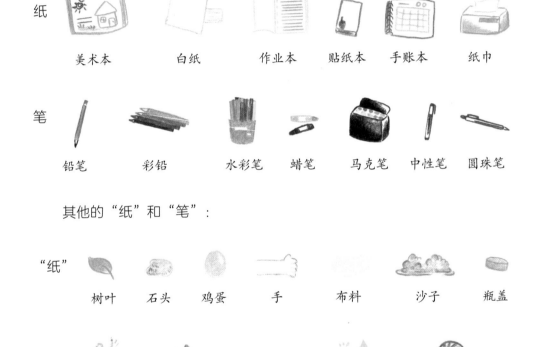

纸

美术本　　　白纸　　　作业本　　　贴纸本　　　手账本　　　纸巾

笔

铅笔　　　彩铅　　　水彩笔　　　蜡笔　　　马克笔　　　中性笔　　　圆珠笔

其他的"纸"和"笔"：

"纸"

树叶　　　石头　　　鸡蛋　　　手　　　布料　　　沙子　　　瓶盖

"笔"

手指　　　树枝　　　硬币　　　毛线

总之，生活中的材料只要善加利用，都可以成为你创作简笔画的好工具。

天真在本书中主要选择了彩铅。你是否选好了合适的工具呢？

彩铅绘画小技巧

● 用力技巧

使用同一支彩色铅笔，用不同的力气涂色，颜色会有深浅变化。

颜色浅（力度小）　　　　　　　　　　　颜色深（力度大）

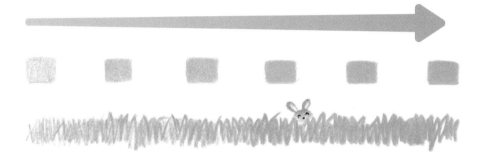

● 边缘线技巧

画同一物体，使用不同色系的边缘线，可以获得不同的视觉效果。

| 透明的边缘线 | 同色系的边缘线 | 不同色系的边缘线 | 黑色的边缘线 |

叠色技巧 1

使用不同颜色进行叠色，可以产生不同的肌理效果。

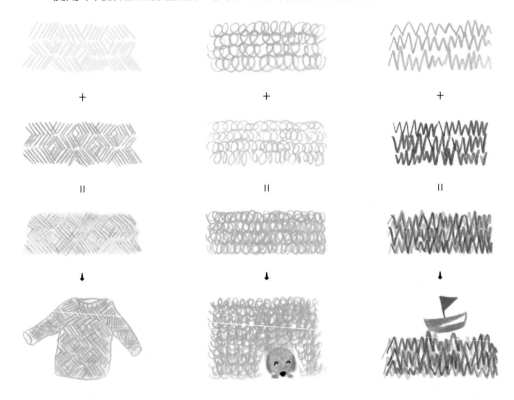

叠色技巧 2

使用红、黄、蓝三原色进行叠色，可以得到橙、绿、紫三间色。

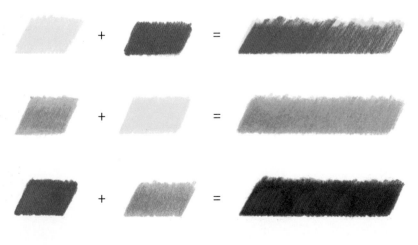

配色技巧 1

不要拘泥于物体本身的色彩。有时大胆的配色可以获得意想不到的效果，不同的配色可以给人带来不同的心理感受。

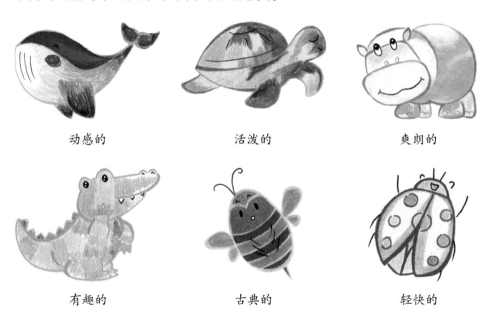

动感的　　　　　　　　活泼的　　　　　　　　爽朗的

有趣的　　　　　　　　古典的　　　　　　　　轻快的

配色技巧 2

当我们观察生活和自然时，会发现有些"现成"的色彩搭配已经很可爱了，我们可以直接"拿过来"用哦！

小工具巧使用

使用纸巾、橡皮等小工具，可以使彩铅涂色产生特别的效果。

选择自己喜欢的颜色，用适当的力度轻轻涂画形状、线条，再用纸巾均匀涂抹，擦出需要的形状。刚开始画时不要一下涂得太重，可以慢慢地反复涂画、涂抹，直到产生的效果满意为止。

用橡皮的棱角或圆角擦出需要的线条或形状，对其进行装饰。

彩点变变变

各种各样的点

黑白的点

给"点"赋予丰富的色彩，我们就能轻松画出简单的装饰了。

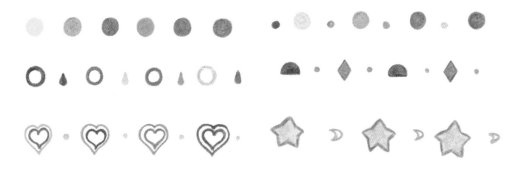

聪明的你一定发现了，用简单的"点"有序地组合成一条"线"，这就是"点多成线"。

时间	星期一	星期二	星期三
0 1 2 3 4 5 6	数星星 1～2～3～	像泡泡一样梦幻 ^_^	滴答滴催·眠·曲

● 关于点的联想

将"点"联想成某一类事物，就可以得到无数可爱的"点"。

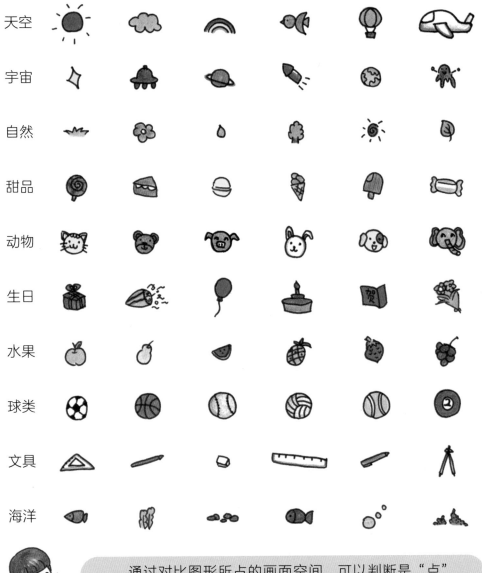

天空

宇宙

自然

甜品

动物

生日

水果

球类

文具

海洋

通过对比图形所占的画面空间，可以判断是"点"，还是"面"。

我是"点"。

我是"面"。

多样的线条

各种各样的线

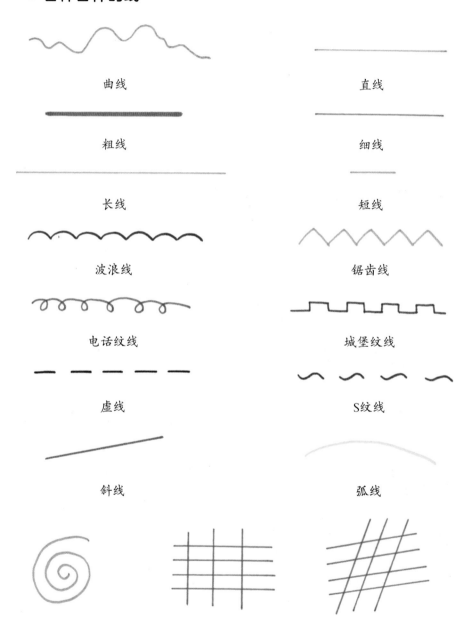

曲线　　　　　　　　　　直线

粗线　　　　　　　　　　细线

长线　　　　　　　　　　短线

波浪线　　　　　　　　　锯齿线

电话纹线　　　　　　　　城堡纹线

虚线　　　　　　　　　　S纹线

斜线　　　　　　　　　　弧线

螺旋线　　　　　正交叉线　　　　斜交叉线

即使是简单的线条装饰，也可以为你的生活添色不少。

线的组合

相同线的重叠组合，可以营造出整齐、有序、富有节奏的美感。

不同线的有规律组合，可以营造出富有创造性的画面感。

不同线的无规律组合，可以营造出世间的万千事物。

彩线连彩点

在这部分，我们将学习简单花边和较复杂花边的画法。除了彩点＋彩点的方法，花边的设计更离不开 点、线、面 的相互配合。

● 入门篇：花边"穿"起来

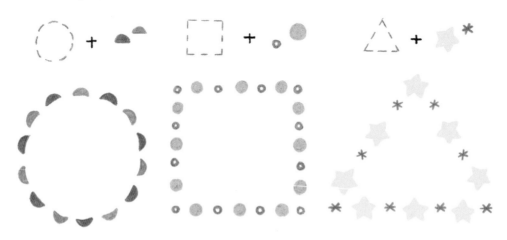

● 进阶篇：花边"串"起来

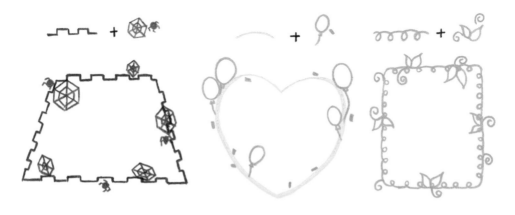

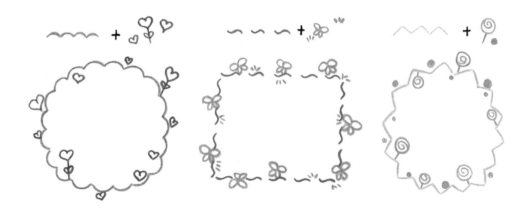

提高篇：花边"创"起来

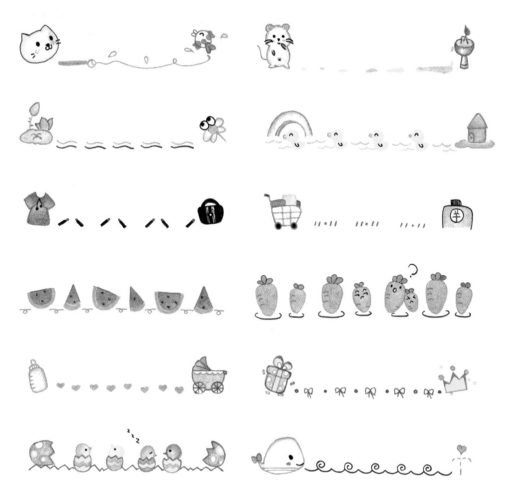

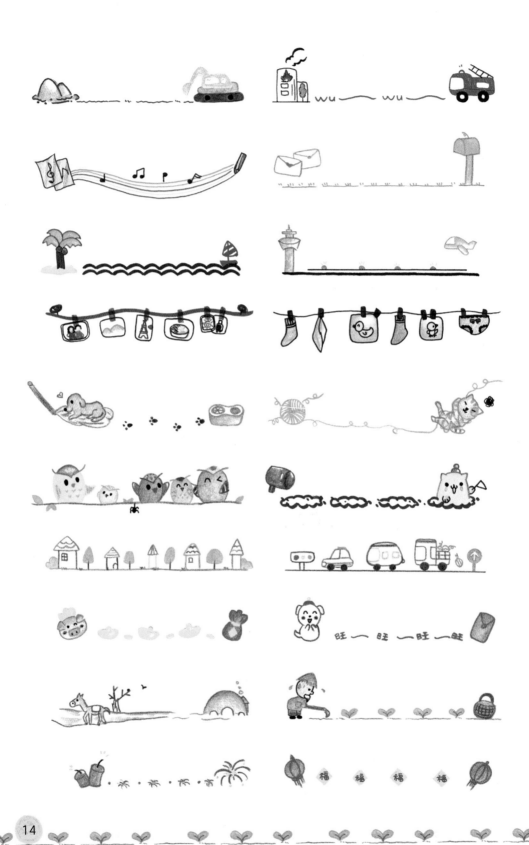

要有想象力

下面我们以圆为例，展开联想。

生活用品类

食品类

水果类

球类运动

其他运动

经验抽象类

动物类

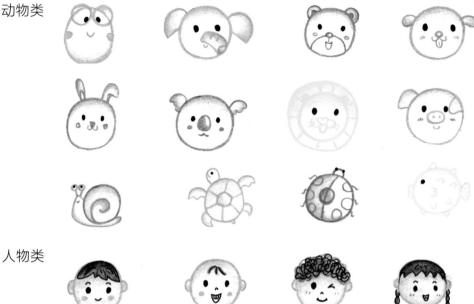

人物类

以上只是圆的联想。用同样的方法，还可以对正方形、长方形、三角形等形状展开丰富的联想。

💡 画一画

为了更高效地进行联想，我们可以一边观察生活中的人或物，一边对其进行简单的分类，再继续扩展与其相关的种类。是不是很简单啊！快动笔试一试吧。

选好合适的角度，然后大胆地配色

选择合适的角度很重要哦！

角度定好后，就可以考虑配色了。

简笔画的配色不用太过拘泥，可以放开现实世界的束缚，大胆地配色！

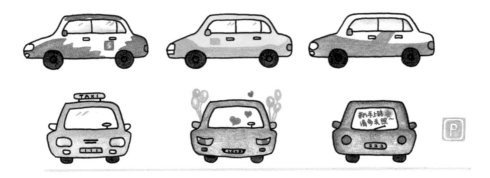

冲呀

"麻麻"…
去上班班啦

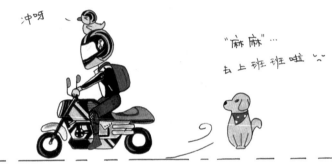

天气篇

太阳出来喽

基础练习

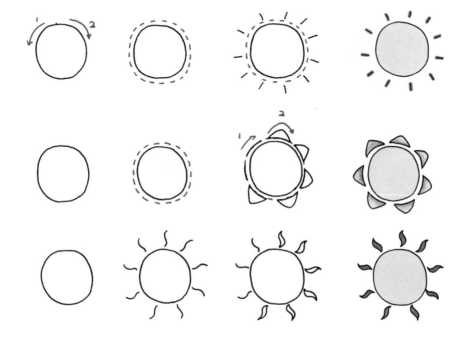

其实表现光的方法是多种多样的，比如……

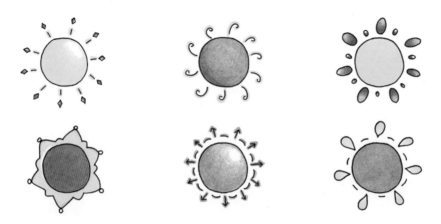

画圆的问题：

　　画圆时用手腕和手指的力量带动画笔画出，尽量不依赖圆规。

　　刚开始可以分两笔画出一个圆，熟练后可以一笔完成。下笔时要自信，做到手眼配合。

红线的问题：

　　刚开始练习时，如果没把握，可以用浅色铅笔画虚线提示自己要画物体的位置。文中为示意选择用红线。当积累了一定的手感和经验后，这些线就可以在心中画出了。

表情变化

试着给太阳加上各种萌萌的表情吧。笑着的、做鬼脸的、哭着的、生气的……

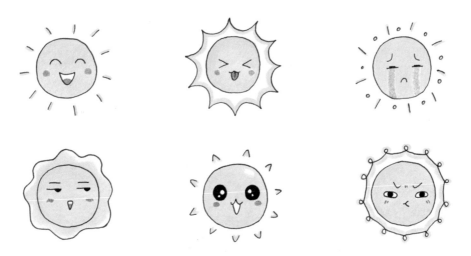

还可以给太阳设计很多奇奇怪怪的表情，比如……

添加姿势和道具

除了表情，是不是还可以加上别的东西呢？比如说……姿势和道具。

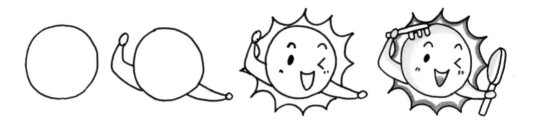

谁说太阳只能拿梳子和镜子的？通过道具的变化，可以表现不同的情景。

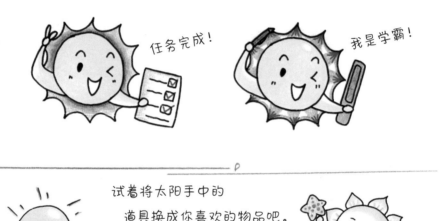

任务完成！

我是学霸！

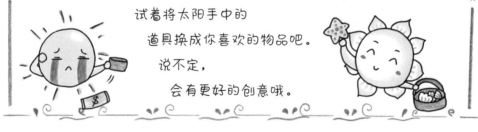

试着将太阳手中的
道具换成你喜欢的物品吧。
说不定，
会有更好的创意哦。

快来画出你心中的小太阳吧！

下雨啦

基础练习

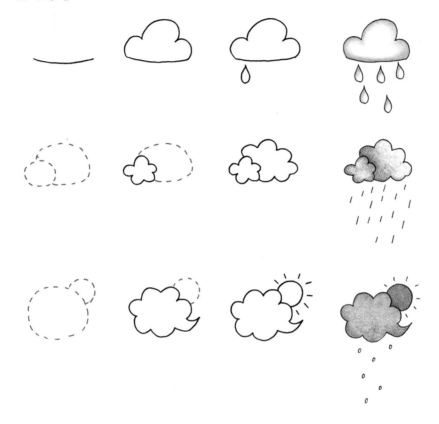

小雨、中雨和倾盆大雨，你经历过什么样的雨天？
试一试！画出你心中的雨吧！

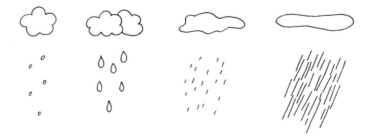

不同形态的雨

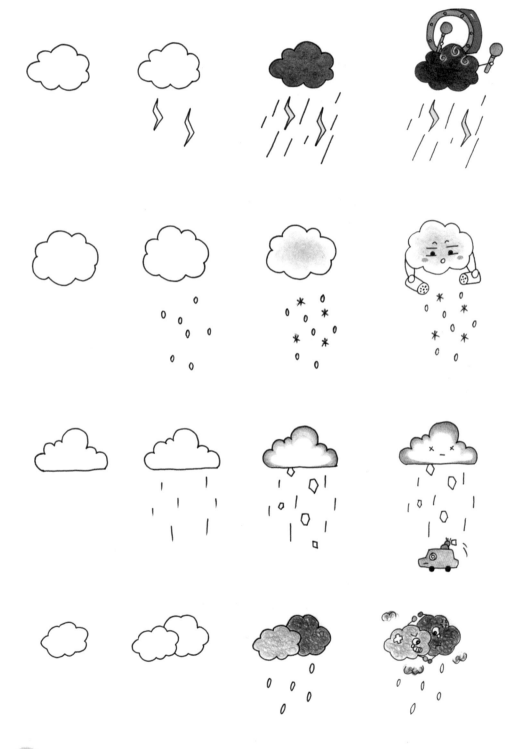

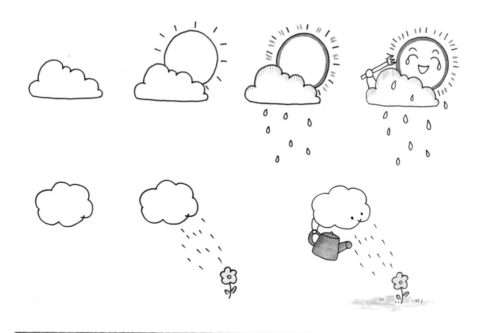

除了拟人化的表现，在色彩上多一些变化，说不定会有新的惊喜哦！

画出你心中缤纷的云雨吧！

它是甜蜜的、幸福的，还是惆怅的、忧伤的呢？

● 风来了

经过前两节的训练，大家已经掌握了一些技巧，从本节开始我们就跳过基础画法啦。

对了对了，龙卷风也是风吧？那这次就用电话纹线画龙卷风吧。

注意，龙卷风是上宽下窄，下笔前要先在心里画出一个梯形区域。

风这么大，万一吹到别人怀里怎么办啊？我这么可爱，别人肯定不会还的。

你这自信太爆棚了吧……

肉眼是看不到风的，那无形的风要如何画出来呢？
对喽，借助外物！

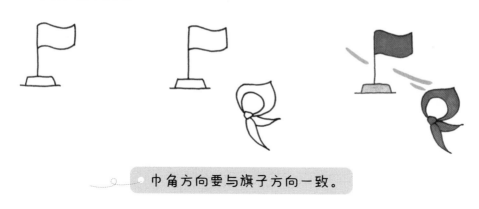

巾角方向要与旗子方向一致。

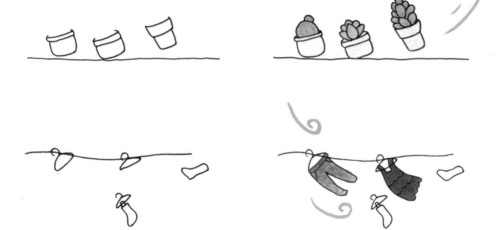

微风迎面风车转，大风吹来快捂脸，狂风突袭头发乱。

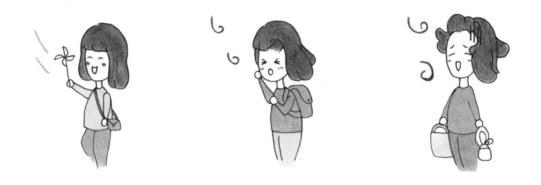

● 雪花

听说这世上没有两片相同的雪花。这一节我们就来画各种各样的雪花吧！

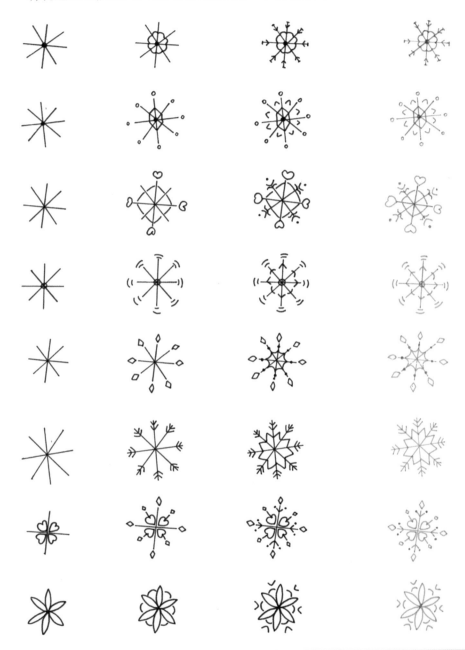

为了营造出雪花的轻盈感，我选择了用浅蓝色来画雪花。

为了清晰地演示步骤，前三个步骤我用黑色来展示。

萌萌的小动物是最适合用简笔画来描绘的，这一篇我们就来画动物吧！

小松鼠

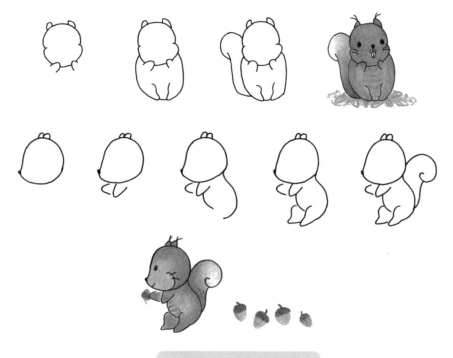

脚要注意遮挡关系。

有人说松鼠的尾巴像一把伞，还有人说像一个问号。你觉得它像什么呢？你知道它的作用吗？

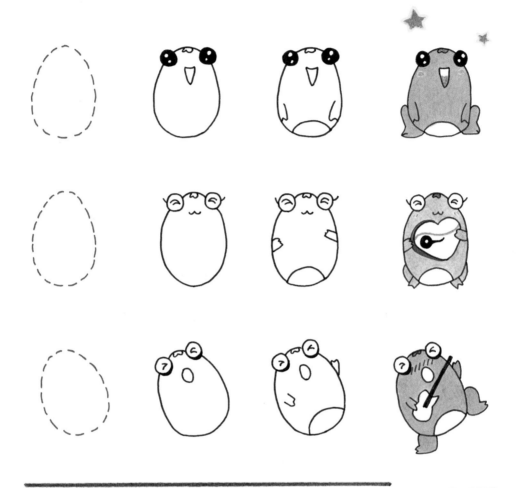

画一画

青蛙里也有优秀的父母典范吧？任选一个角度进行想象，画出可爱的青蛙简笔画吧！

蜜蜂

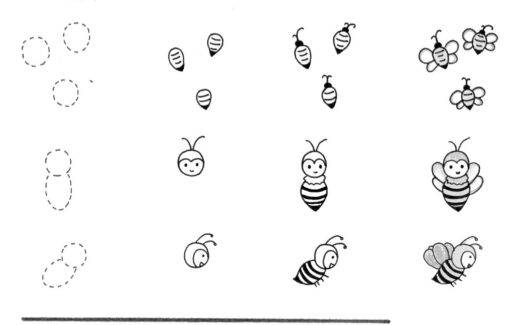

画一画

工蜂在蜂群中无愧"劳模"的称号，它们除了吃饭、睡觉，一直在工作中度过。由于工作强度大，它们的寿命很短，一般为2~3个月，越冬期最长可达6个月。

勤劳的蜜蜂有没有感动得你热泪盈眶？快拿起画笔画出劳作中的蜜蜂吧！

水母

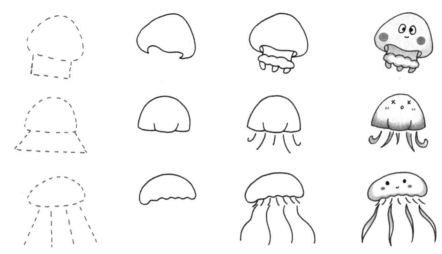

能预报天气的高手都藏在自然界中，比如水母就能预报风暴。

此外，下雨前乌龟会"冒汗"、蜘蛛会结网、燕子会低飞、鱼儿要探头。

你能画出其他预报天气的动物吗？试一试！

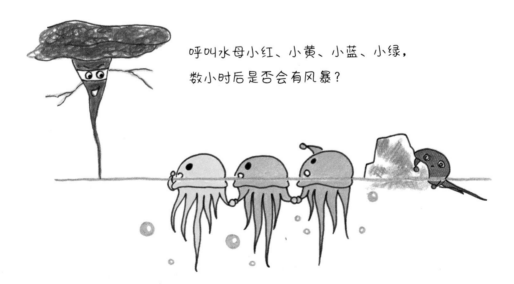

呼叫水母小红、小黄、小蓝、小绿，

数小时后是否会有风暴？

10小时后会有风暴到达该海域，小红已经吓坏了，我们准备逃往深海！

● 熊

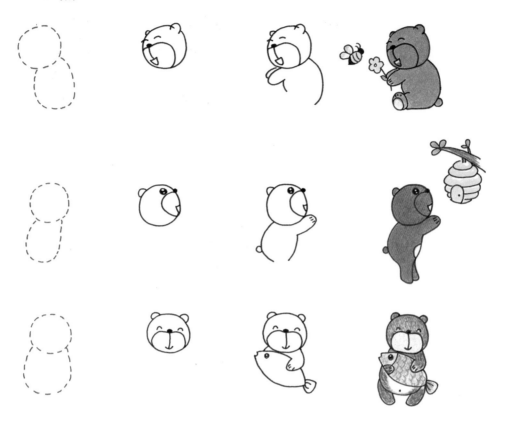

画鱼时要注意熊掌和鱼的遮挡关系。

简笔画是最适合画出童趣感的绘画形式。这次我们发挥想象力，画一个在温暖的睡袋里睡觉的熊熊吧。

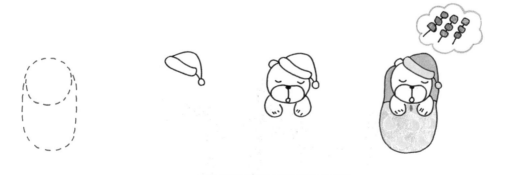

梦也可以画出来哦。

企鹅

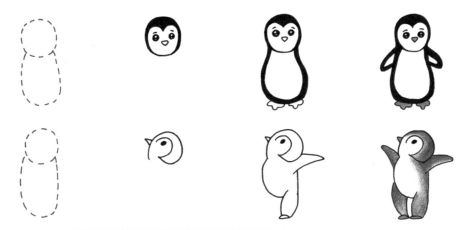

在简笔画的世界里，谁也没有规定企鹅是灰白的。

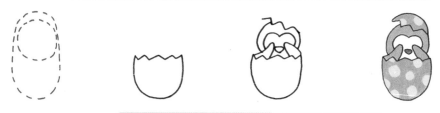

发挥想象力，蛋壳的颜色由你来定。

画一画

企鹅生活在冰天雪地中，通常被看作是南极的象征。发挥想象力，围绕"南极的企鹅"这一主题画一组简笔画吧！

蚂蚁

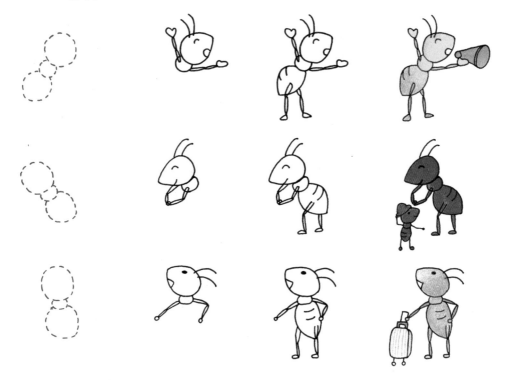

蚂蚁可是昆虫界的大力士，它能举起超过自身体重 100 倍的物体。

想象一下，如果我是蚂蚁的话，我大概可以举起 ××× 千克！（咳咳，我是不会暴露自己体重的）

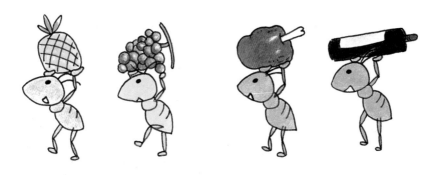

画一画

上图中的四只小蚂蚁还可以举起什么东西呢？试一试！

狗

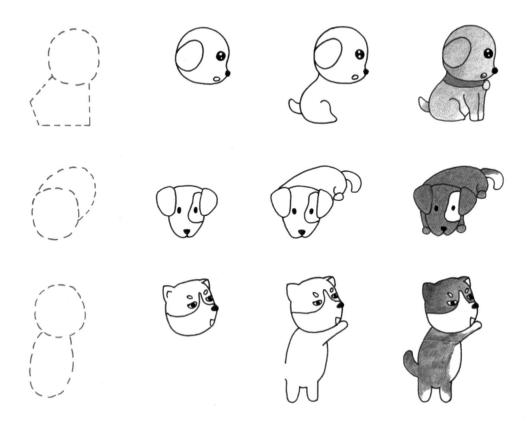

无论狗狗们是拆家还是惹你生气，请善待这些小可爱，因为你的世界很大，而狗狗的世界只有你。

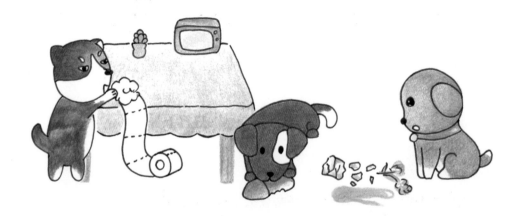

植物篇

● 叶类

桑树叶

可以先画出叶脉和叶子的尖角，这样方便定出叶子的位置和大体形态。

旱金莲叶

叶子轮廓的波浪线要自然，不要太生硬。

龟背竹叶

叶脉处用双色拼色会更形象。涂色时要有所预留。

银杏叶

 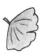

银杏叶子边缘可以故意留个缺口。

红枫叶

松针（叶）

> 简笔画不用抠细节，要大胆地用"形"来概括细节。

世间没有完全相同的两片叶子。带上你的放大镜，到大自然去收集更多的素材吧！

🗨️ **画一画**

画一画你收集的叶子吧，考验你观察力和概括力的写生机会来了！

拓展·四季的叶子

即使是最简单的叶子，也可以通过在色彩和形状上做微小的变化，表现出四季。

银杏叶在秋天给人的印象最深，但在春天和夏天你有观察过它吗？

人们最爱盛夏的荷叶，因为会有盛开的荷花相伴，但其实它在四季都很别致。

用简单的几何形、多变的线条和丰富的色彩，就可以勾画出形形色色、不同季节的叶子。

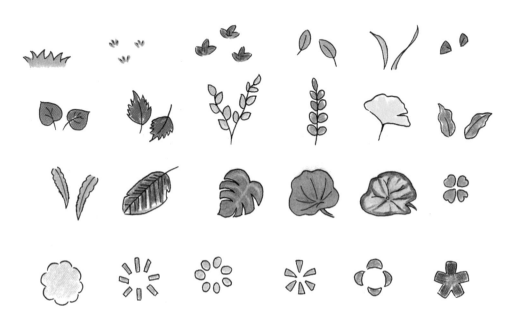

花类

玫瑰

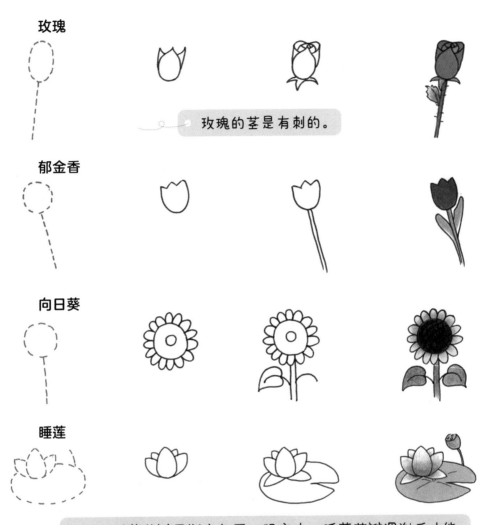

玫瑰的茎是有刺的。

郁金香

向日葵

睡莲

睡莲花瓣用渐变色画。现实中，睡莲花瓣凋谢后才能看到莲蓬，但我可以让花瓣与莲蓬在简笔画的世界中相见。

百合

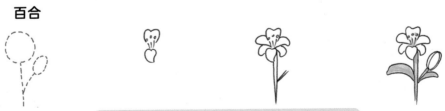

可以多画一个可爱的花骨朵儿出来。

山茶花

建议从内向外用波浪线依次画出花瓣。

一品红

没错，这种植物的红色部分是叶子。它有红、绿两种颜色的叶子。

独花虽美，但一簇、一丛的花能给人更震撼的视觉感受。试着画出更多的花吧！

樱花

重要的话再说一遍，简笔画不用抠细节，要大胆地用形状来概括细节。

迎春花

水仙

君子兰

牵牛

偶尔长个花骨朵儿出来，可以让画面更有情趣。

铃兰

梭鱼草

水生植物下面可以画几圈水波纹，让画面更丰富。

蜡梅花

拓展·花与花盆、花瓶

花卉市场中除了好看的花，还有琳琅满目的花盆。

试着画出不同造型和色彩的花盆吧，为你心爱的植物安个家！

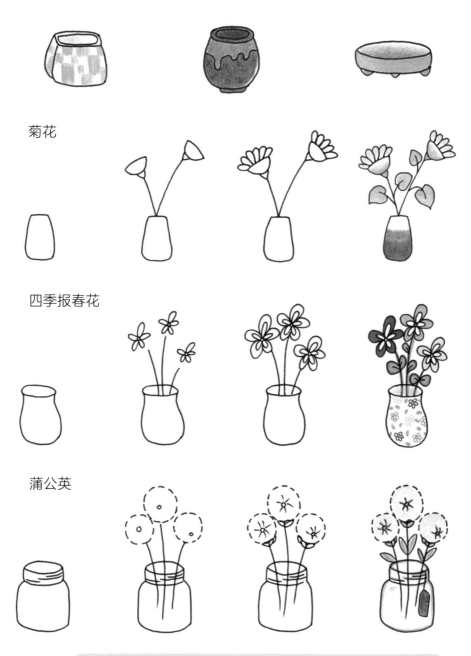

菊花

四季报春花

蒲公英

玻璃花瓶是透明的，不用考虑空间上的遮挡关系。

棣棠花

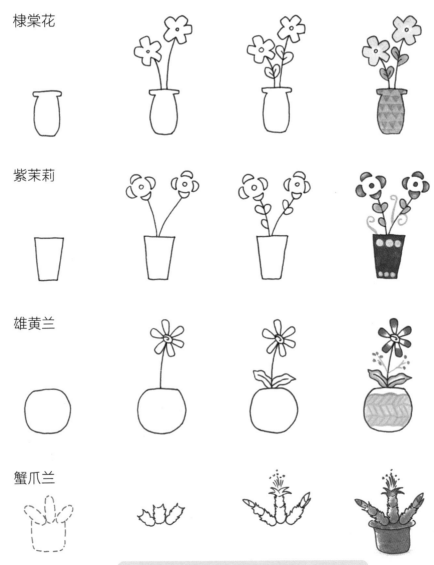

紫茉莉

雄黄兰

蟹爪兰

天真建议先画茎，注意茎上有刺。

仙客来

天真建议先画花，再画叶，观察层次，表现好遮挡关系。

狐尾天门冬

熊童子

铭月

天真建议先从花盆和最中间的三片叶子开始画，再依次向下画出更多的叶子。在绘画的过程中要注意每个叶尖都要向中心收拢一点点。

桃美人

这种植物的叶片边缘厚得像小球，天真觉得超可爱。

生石花

这种神奇的花是从植株顶部中间的"裂缝"里冒出来的。

五十铃玉

红边月影

一个不大的阳台,几盆喜欢的花草,晒着暖阳,把新接到家的花填土装盆。
满满的幸福感溢出来了……

 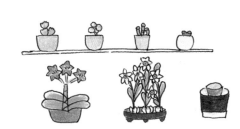

画一画

是时候检验一下你对形状、点、线造型自由组合的能力了。请设计出不同
的花吧!通过变化边缘线颜色,改变色彩、装饰等细节,可以得到更多的可能性。

上面的内容还可以变化出其他造型吗?画出你的秘密花园吧!

粮食类

"锄禾日当午，汗滴禾下土。"农民伯伯真的好辛苦啊！不过一分耕耘，一分收获呢。

小麦

麦穗是长在麦秆上的，所以要先画麦秆。

稻谷

稻谷的谷穗要下垂一点，表现出饱满的谷穗状态。

高粱

画一画

粮食作物还有很多哦，试着画一株玉米吧。

油条

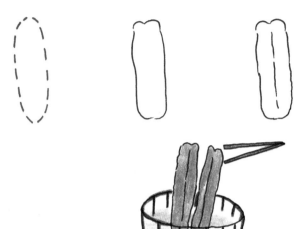

豆浆

画勺子时要注重遮挡关系。

碗里的豆浆稍微变一下颜色，
就是豆汁了。

牛奶

稍微变一变颜色，就是橙汁、绿豆汤等。

玻璃杯是透明的哟。

焦圈

　　早餐，是重要的能量来源。每天早起一点吃一顿营养丰富的早餐，从爱自己开始！

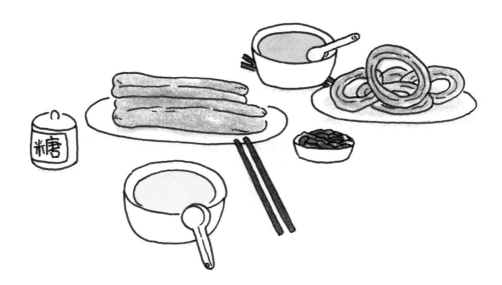

包子

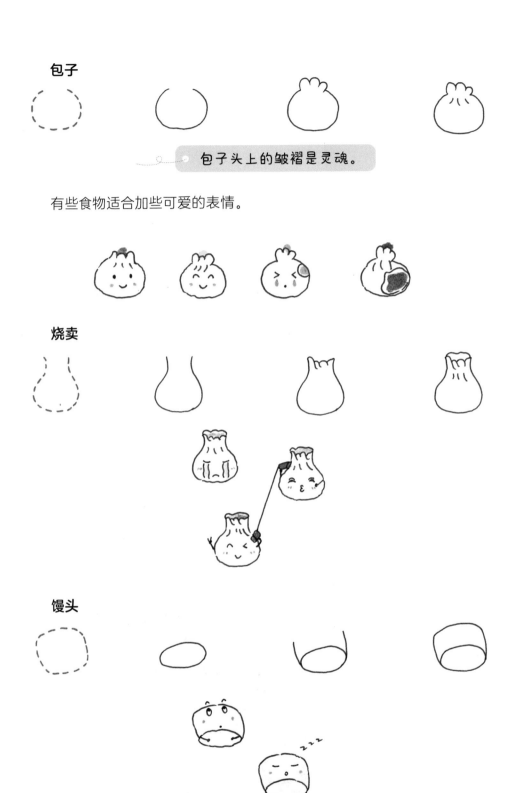

包子头上的皱褶是灵魂。

有些食物适合加些可爱的表情。

烧卖

馒头

花卷

大胆地用圈圈代表花卷表面的层次。

 发现没有，蛋卷蛋糕的画法与花卷有相通之处。

和可爱的面点们玩点兵点将、老鹰捉小鸡的游戏。

中奖啦

点兵点将，点到谁就是谁

💡 **画一画**

用曼妙的画笔，让面点们"活"起来吧！

你会选择和它们做什么游戏呢？

节气、传统节日美食篇

立春·春卷

添画出更多的春卷时，一定要注意遮挡关系。

雨水·龙须饼

惊蛰·驴打滚

如果换一种颜色，就变成蛋卷了。

春分·春菜豆腐羹

清明·青团

谷雨·香椿炒蛋

香椿炒蛋可不要用单色哟，因为里面有香椿。

立夏·鸭蛋

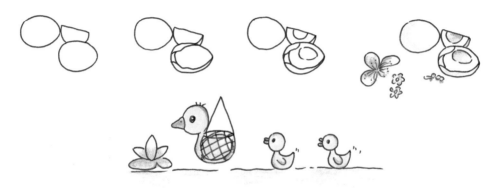

小满·苦菜

画苦菜的叶子时，要画出"小树杈"的感觉。

芒种·梅子

端午·粽子

夏至·凉面

要用曲线画出凉面一根根交错的感觉，用短直线画出配菜。

小暑·新米

米袋上的线条要跟着形状的走势来画。

大暑·仙草

七夕·巧果

先画巧果，再画吊坠和流苏哦！顺序不能错。

立秋·西瓜

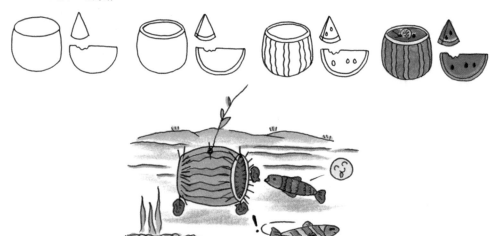

处暑·鸭子

白露·（枸杞）米酒

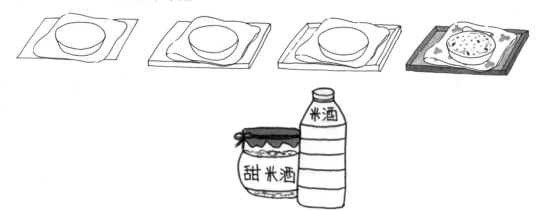

中秋·（云腿）月饼

放月饼的垫子颜色不要涂实，隔一条涂一条，这样更真实，画面也更"透气"。

秋分·（排骨炖）藕

重阳·螃蟹

寒露·山楂

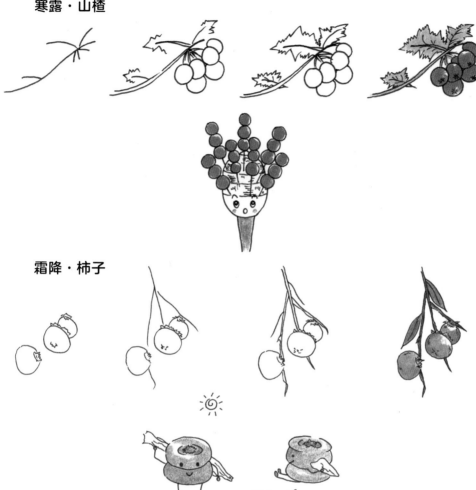

霜降·柿子

立冬·饺子

小雪 · 腊肉

腊肉的呈现，主要看颜色。

大雪 · （瘦肉青菜）粥

冬至 · 馄饨

用椭圆形、三角形和波浪纹画馄饨。

小寒·腊八粥

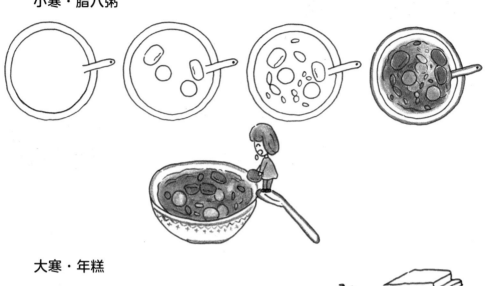

大寒·年糕

不用叠放得太整齐哟。

元宵·汤圆

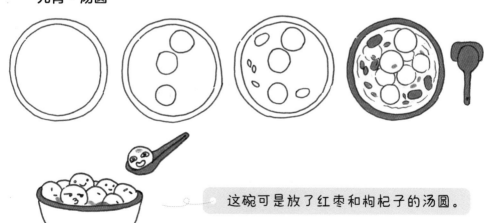

这碗可是放了红枣和枸杞子的汤圆。

特色家常美食篇

肠旺面

酸辣粉

砂锅粉

过桥米线

蔬菜炒面

蔬菜鸡蛋炒饭

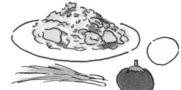

扬州炒饭

小拓展：简单的食材、配料画法

还记得我们在前文学习的花边吗？
简单的配菜也可以画出可爱的花边哦！

糖醋里脊

用不规则的形状画肉。添画更多
肉时，注意肉的方向和遮挡关系。

宫保鸡丁

清炒时蔬

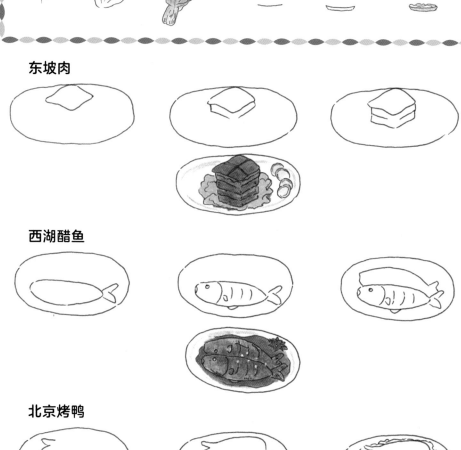

东坡肉

西湖醋鱼

北京烤鸭

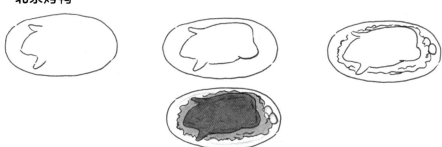

棒棒糖

天真建议先画糖，再画棒棒。

冰激凌球

 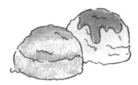

冰激凌杯

试着画出其他口味的棒棒糖、冰激凌球和冰激凌杯吧。

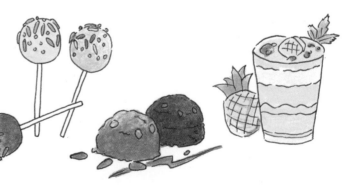

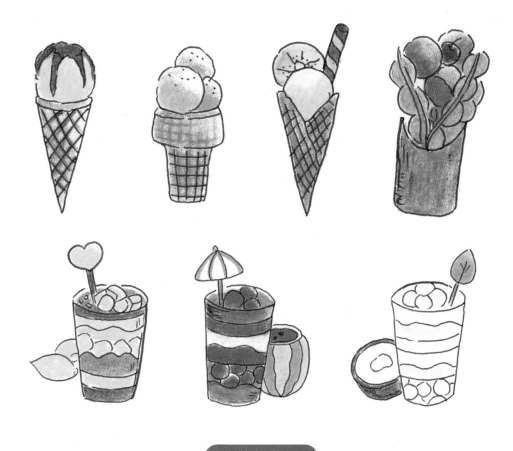

多彩的棒棒糖总会让我想到《飞屋环游记》中将屋子带向空中的气球。

哈哈,那我就来画个《棒棒糖飞屋》吧。

布丁1

布丁2

慕斯蛋糕

蓝莓芝士蛋糕

马卡龙

泡芙

蛋挞

蜂蜜煎饼

添画更多的饼时，要注意用颜色区分饼的边缘与饼面。

巧克力

巧克力布朗尼

为这些小点心搭配一些充满生活气息的场景吧。

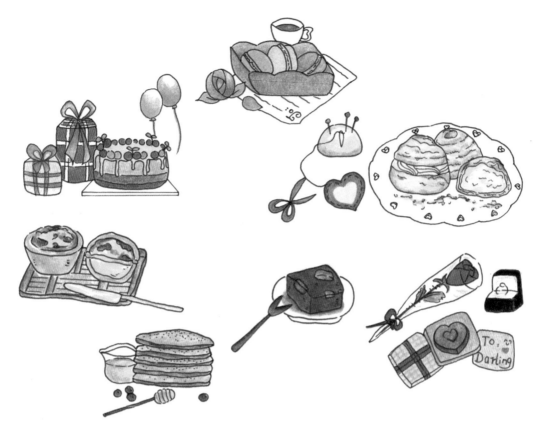

据说适量摄入甜品可以促进多巴胺分泌，让人心情愉悦！

不过……如果晚上太晚吃甜品，会引起血糖升高或加重肠胃负担，还可能会失眠哦！

忙完一天的工作，奖励自己一份甜蜜的幸福~

鱼子酱

鹅肝

熏鲑鱼

鲜虾鸡尾杯

奶油鸡酥盒

 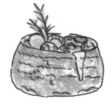

焗蜗牛

 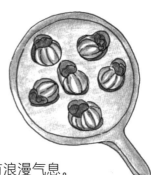

试着画出简单的场景装饰一下，可以让美食更有浪漫气息。

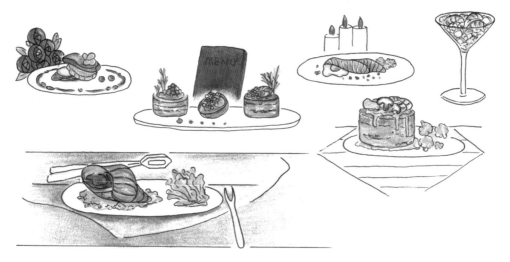

罗宋汤

吃西餐是需要仪式感的！

用同样的方式绘制，添画不同的食材，可以得到很多变化的汤。

奶油蘑菇汤　　　　　美式蛤蜊汤

意大利面

蔬菜沙拉

画蔬菜沙拉的灵魂是颜色。

牛排

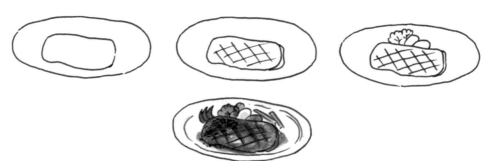

培根卷

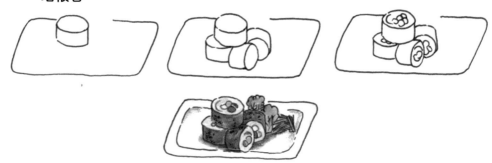

烤排骨

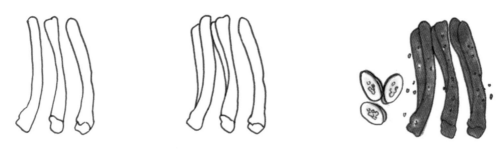

等我体重减下来，再和你们团聚！

快餐篇

汉堡

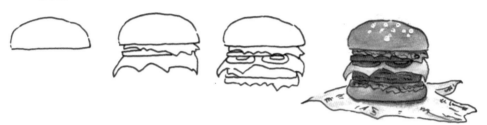

三明治

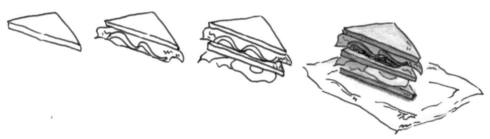

小拓展

试着用卡通的方式画快餐吧。

会不会可爱得不舍得吃呢？

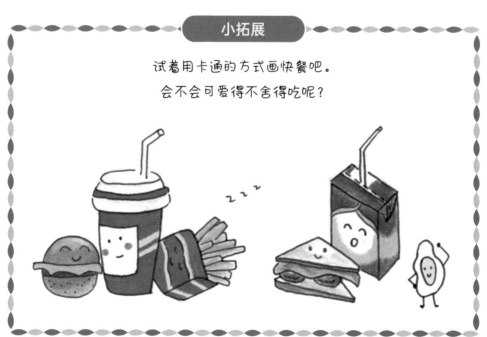

饮品篇

鸡尾酒

 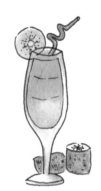

渐变的色彩是鸡尾酒的灵魂。

果汁

小拓展

可以试着画出不同形状的杯子和装饰，展现更多口味的鸡尾酒。
蔬果汁的颜色也可以多种多样哦。

 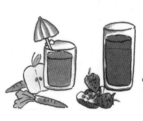

红酒

杯子周围的星辰是天真的创意。好看吧。你也可以试试哦。

咖啡

咖啡的拉花可以多种多样哦，比如……虫子的样子（坏笑）。

🔆 **画一画**

喝红酒也好，喝咖啡也罢，无论喝什么，各种杯子、小工具，都是必不可少的。你都买过什么呢？试着画出来分享一下吧！

第四章
多彩生活

拿起手中的画笔，撬动自己的小世界吧！

交通工具篇

飞机

直升机

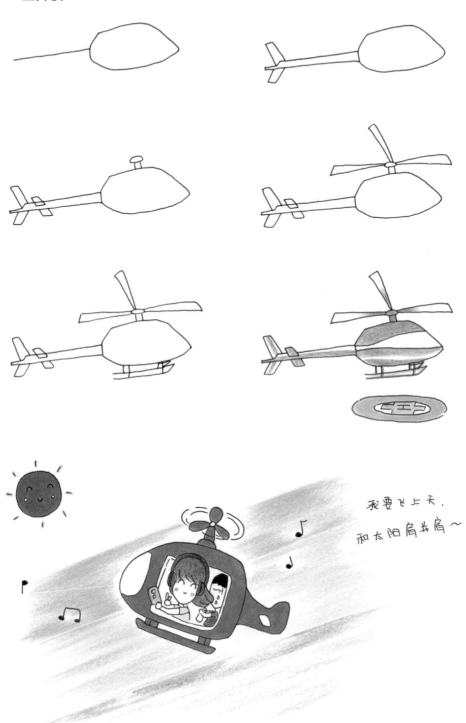

我要飞上天，
和太阳肩并肩～

高铁

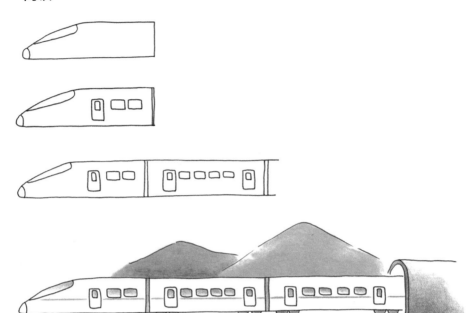

绿皮火车

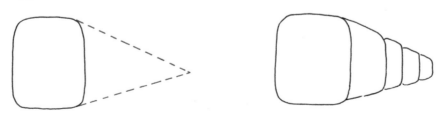

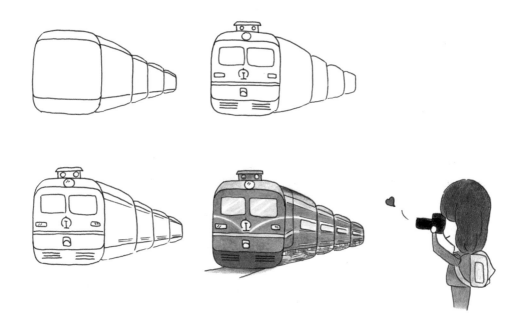

如果近大远小的关系拿不准，可用铅笔轻轻画出用于参考的透视线。画轻一点，后面需要将参考线擦掉。

游轮

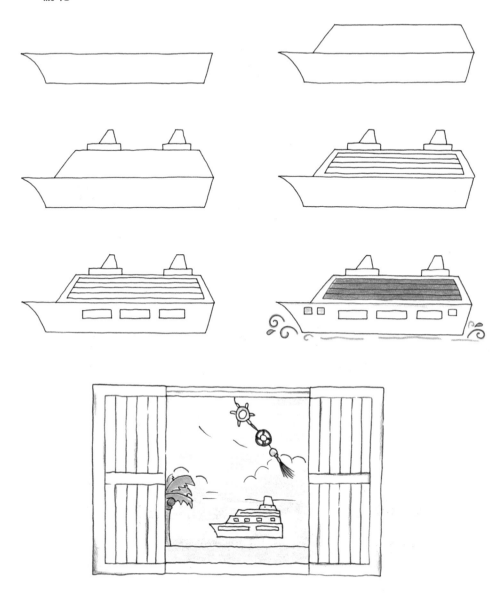

小木船

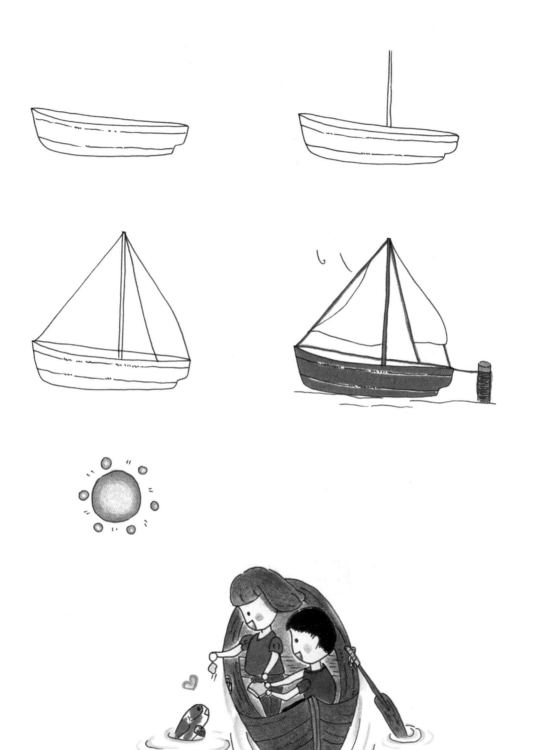

快艇

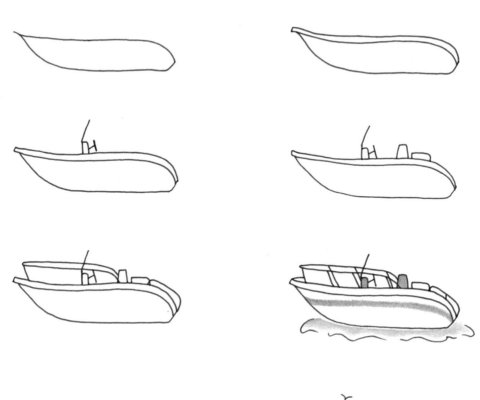

双层大巴

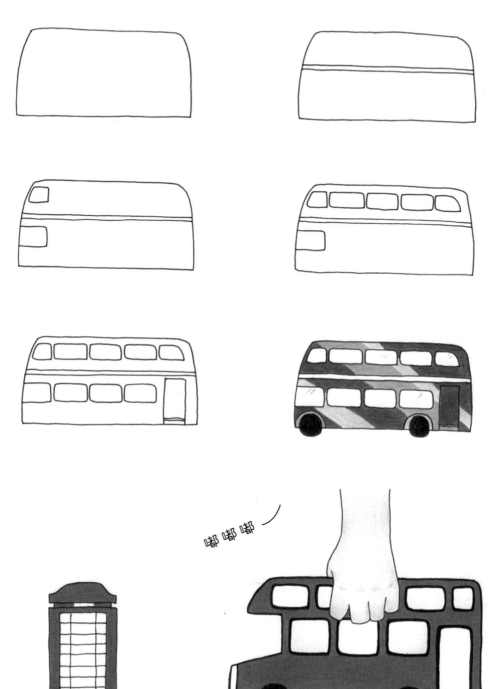

嘟 嘟 嘟

小汽车

天真：唔……太快了！都要飞起来啦！我怕……

教练：怕什么啊？现在才 20 迈的速度！

天真：……

摩托车

这是"麻麻"的小车车,
你们要好好相处哦～

汪汪

水上摩托艇

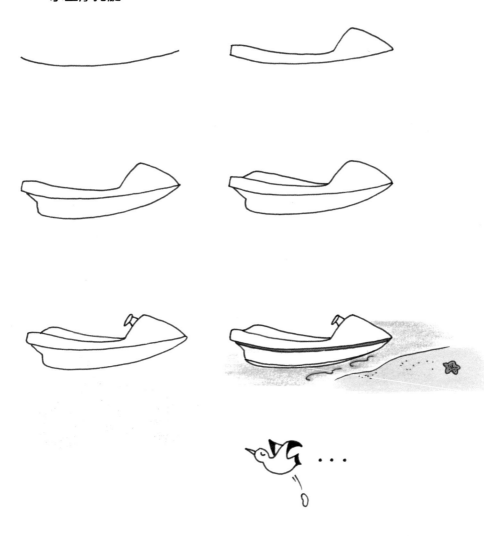

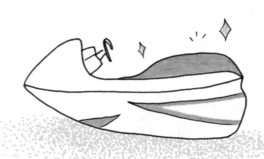

自行车

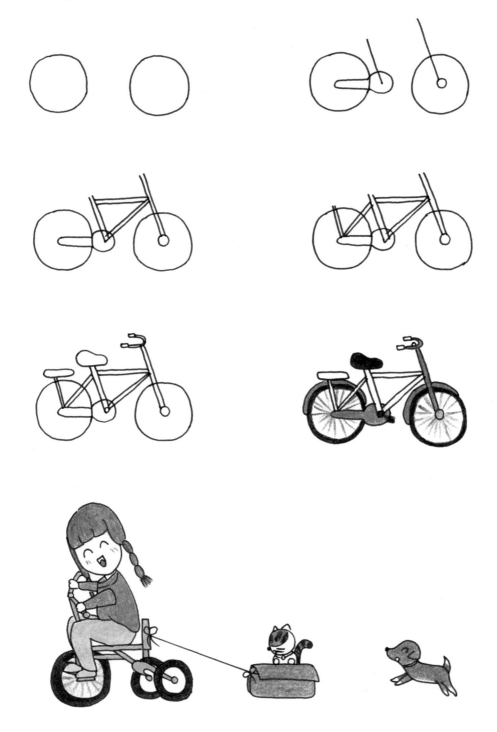

三轮摩托车（泰国的嘟嘟车）

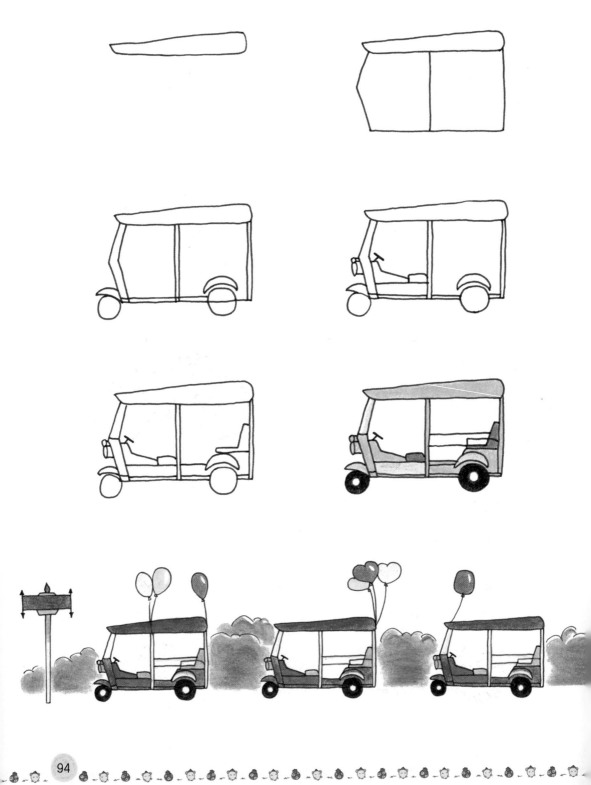

上天入海篇

热气球

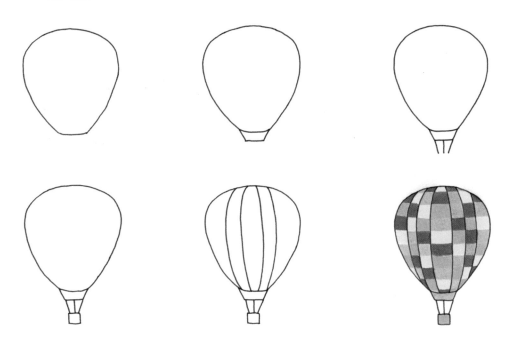

热气球上的纹理要画出球囊的膨胀感。

潜艇

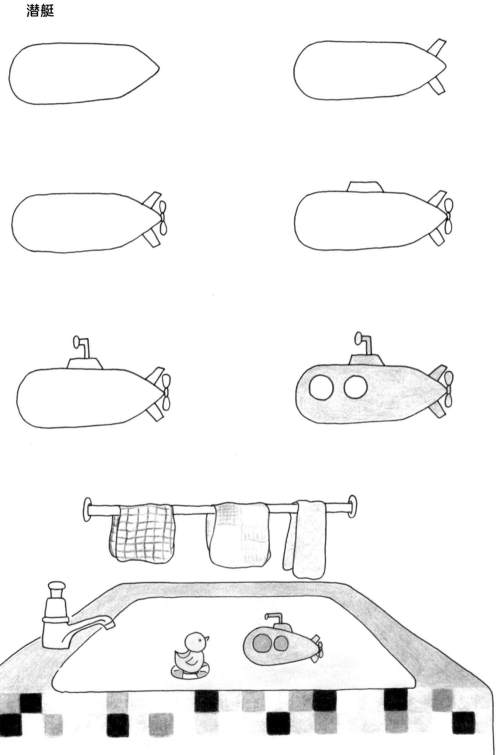

火箭

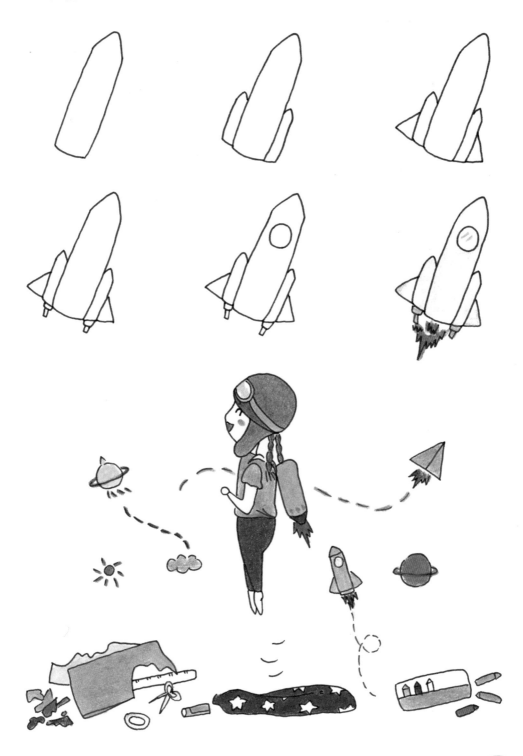

巴黎圣母院

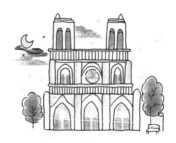

埃菲尔铁塔

悉尼歌剧院

泰姬陵

金字塔

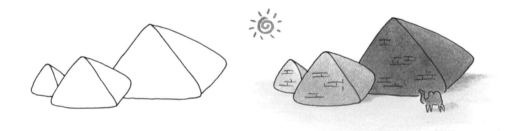

 画一画

　　旅游打卡已经成为大众生活的一部分，总有一个特别的地方对你有特别的意义。分享一下令你难忘的旅游胜地吧！

试试给这张图添加背景吧！

店铺篇

玩具店

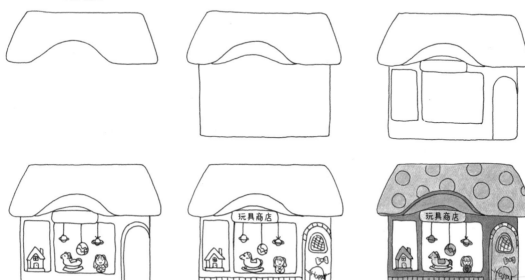

水果店

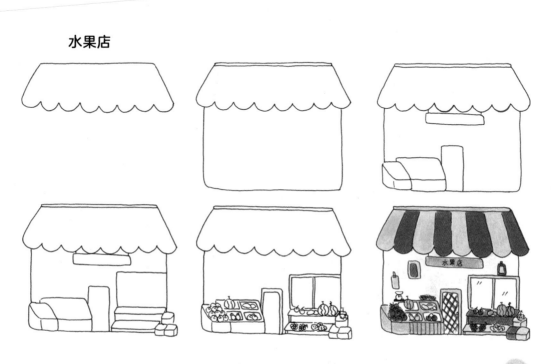

宠物店

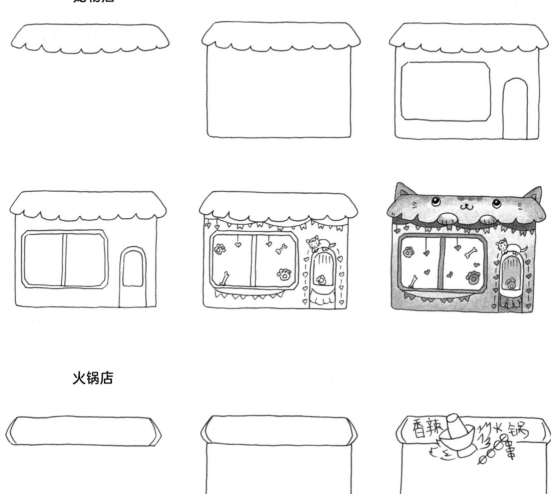

火锅店

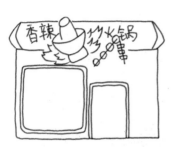
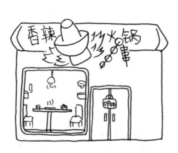
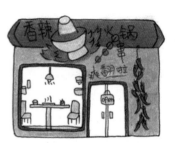

书店

小木屋

别墅

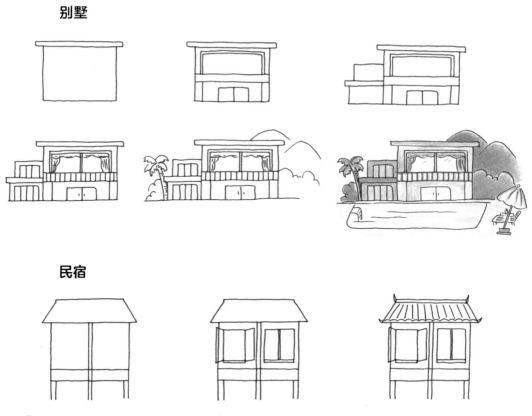

民宿

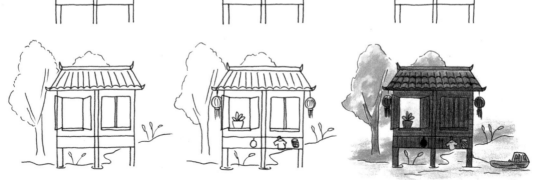

酒店

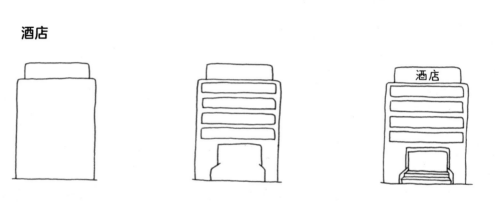

酒店

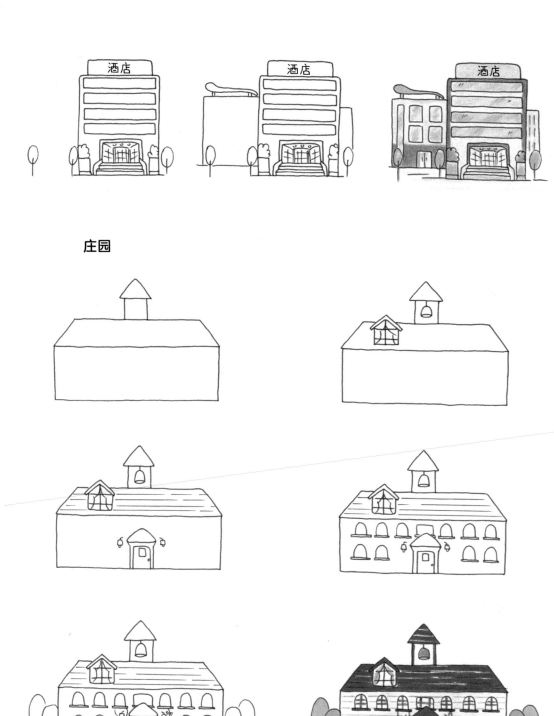

庄园

● 元旦

帽子

手套

围巾

小雪人

新年钟声

浓情朱古力饮品

画一画

在这辞旧迎新之际，你是会去热闹的地方和大家一起庆祝，还是享受自己的独处时光？

不管怎样，把你过元旦的场景画出来吧！

温暖的壁炉

毛衣

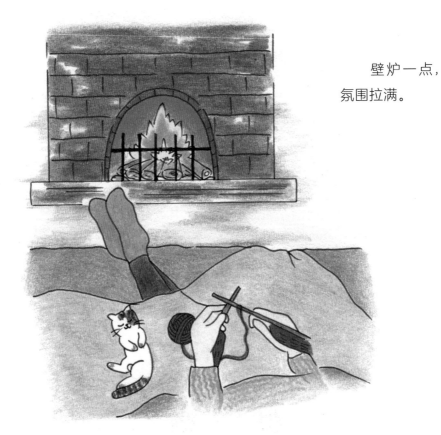

壁炉一点，
氛围拉满。

姜饼娃娃

雪花瓶

糖果

春节

大扫除·拖

大扫除·扫

大扫除·擦

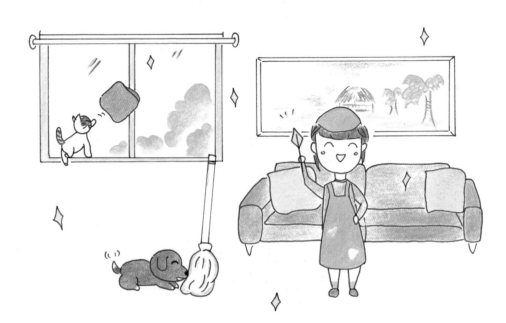

办年货·肉

办年货·坚果

办年货·糖

画一画

　　每到过年时虽然都会很坚定地告诉自己一定要管住嘴，但各种美食总会让我"屈服"。

　　你呢？不会像天真一样没有定力吧？画出你和年货之间的故事吧！

——每逢佳节胖三斤

福到·书法

福到·剪纸

福到·电脑绘画

放鞭炮·一串红

放鞭炮·小蜜蜂

放鞭炮·仙女棒

画一画

你敢放鞭炮吗？反正天真是会躲得远远地看别人放，大概在画中才敢靠鞭炮这么近吧。

画出过年时你放鞭炮的情景吧！

哦，对了，放鞭炮一定要注意安全哦！

烟花

 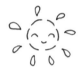 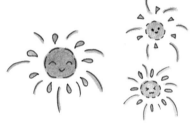

快到我的杯里来

年夜饭·鸡

年夜饭·鱼

红包·抢元宝

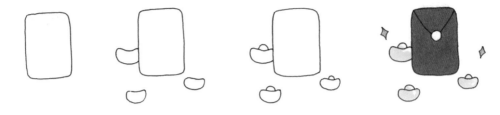

红包·一分也是爱

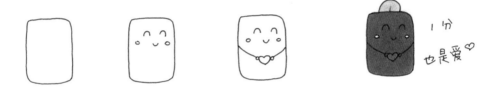

红包·摇一摇

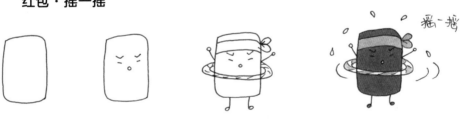

红包·红包雨

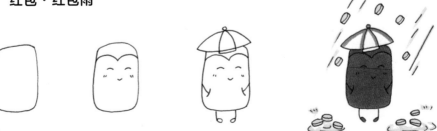

熬年夜·唱卡拉 OK

熬年夜·烧烤

 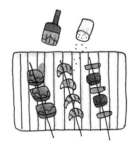

熬年夜·游戏

拜年·电话

拜年·视频

拜年·发信息

那一年，只有我和点儿
在家过年……熬夜？
不存在的！到点就睡觉。

过年最有仪式感的事就是全家人一起拍一张全家福啦!

快来画出你家的全家福吧。

发型篇

通过对比可以发现，即使人物的表情和服装相同，不同的发型也会使人看起来有着不同的气质。有的呆萌可爱，有的青春活泼，还有的温柔知性。要多练习，积累自己的素材库，让自己笔下的人物个性丰富起来。

女生篇

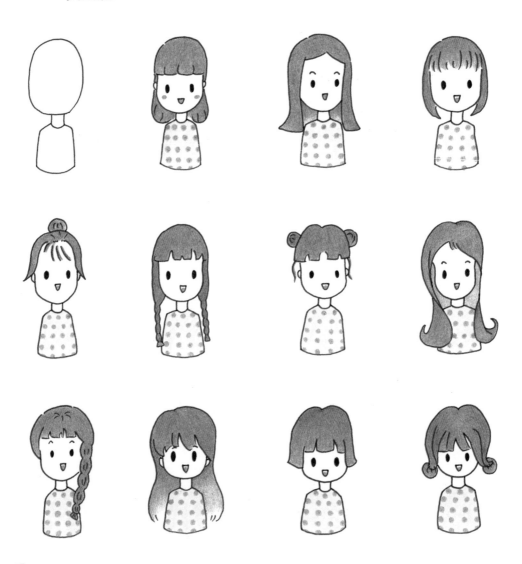

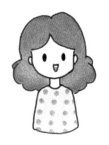 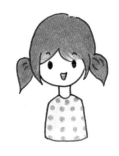 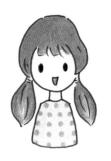

● 男生篇

　　很多人认为，相比女生的发型，男生的发型比较难画出更多的变化。

　　嗯……事实真的是这样吗？

　　根据理发店的发型师介绍，光男生的寸头发型就有一百多种呢！

表情、手臂动作篇

即使是相同发型的人物，表情不同、手臂摆放的位置不同，也可以使人物呈现出不同的活动状态和心理状态。

● 女生篇

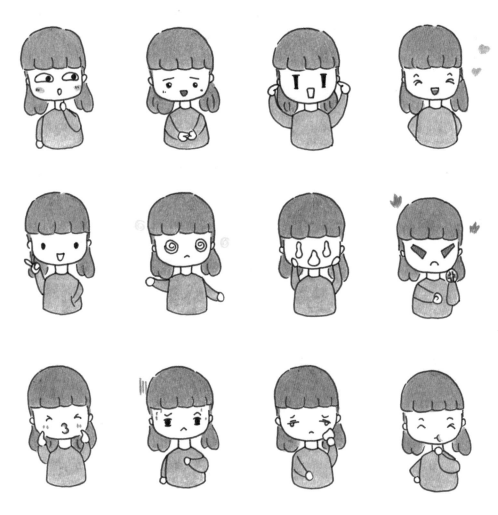

如果想让人物更可爱些，可以把女生的脸画宽一点。

男生篇

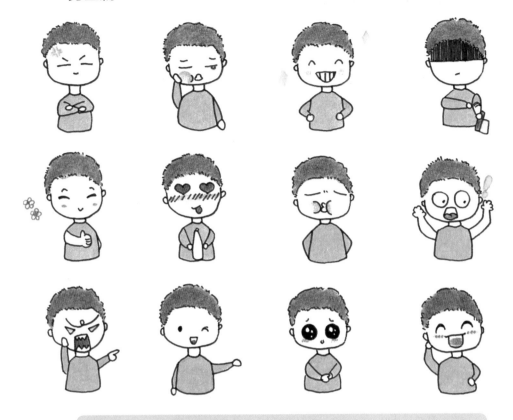

> 考虑到男生的脸部一般要比女生的大，所以画男生的脸时可以用略微扁宽的形状。

绘画小技巧：

表情、动作的巧妙运用是传达作品意图的重要元素，要勤加练习。

练习时可以采用以下方法。

1. 多观察你在现实生活中要绘画的对象，留意他（她）的表情。

2. 准备一块小镜子，自己给自己当模特。

3. 收集一些你喜欢的表情素材。

4. 及时把看到、想到、找到的素材画出来。

身体篇

　　人物的身体可以画成各种各样的"瓶子"形状，来表现出人物不同的身材。

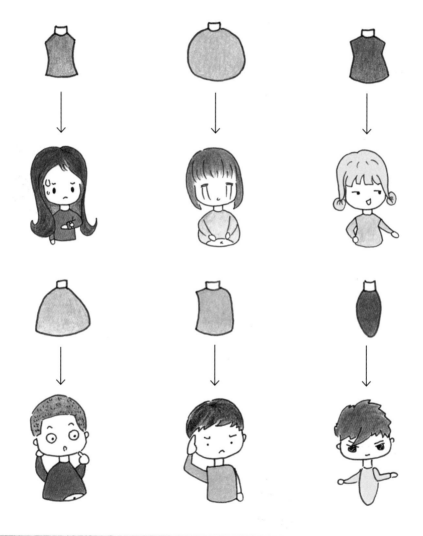

画一画

　　试一试将不同的发型、表情和"瓶子"身体结合，以获得更多的人物素材吧！

服装篇

变化不同的服装和特效可以使人物的性格更加鲜明、突出。穿上不同的服饰，人物的身份就会变得更具体。对了，还可以添画一些有意思的小特效，让人物所处的环境变得更生动。

女生篇

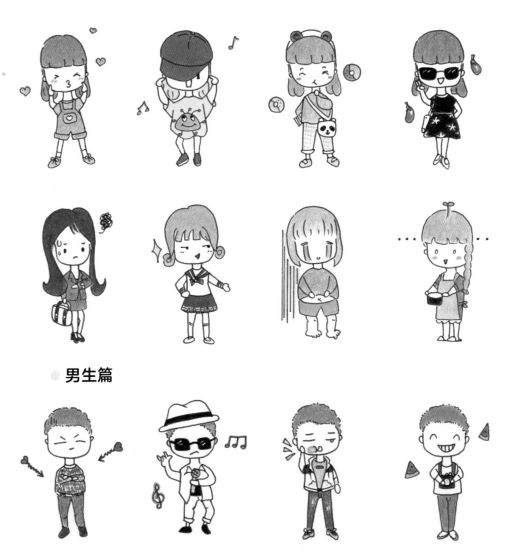

男生篇

人物的性格、身份要与服装搭配。动笔前可以先整体思考，列出关键词，这样画的方向就会更加具体哦。

不知道画什么服装？那就打开自己的衣柜，翻出自己的衣服看看吧。春、夏、秋、冬各个季节的服装素材都不要放过。

哦，画完后记得整理好衣柜哦。

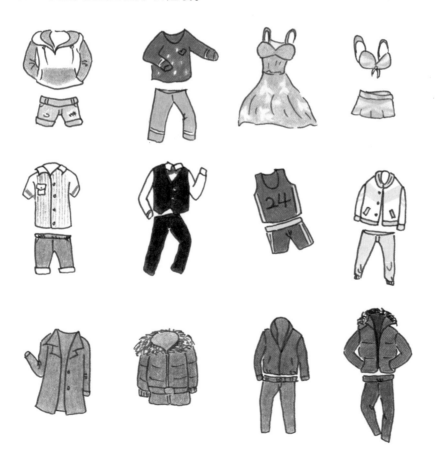

可以画一些常用的小特效，让人物的情绪属性更鲜明。

建议收集一些不一样的小特效，以备不时之需。

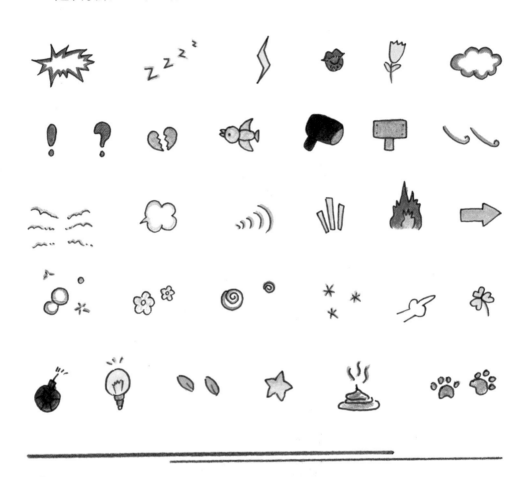

🗨 画一画

发散脑洞，联想自己平时的各种状态和小情绪，画出有自己风格的小特效吧！

肢体动作篇

我们先来画一个最基本的肢体动作吧。

　　下面以此肢体动作展开联想。围绕人物的性别、职业、场景、着装、在做什么，等等，来确定主题。

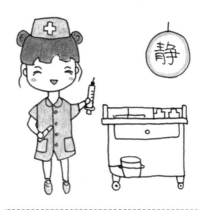

性别——女
职业——艺术课教师
场景——教室
着装——西装
在做什么——讲课

性别——女
职业——护士
场景——医院
着装——护士服
在做什么——打针

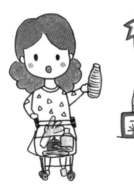

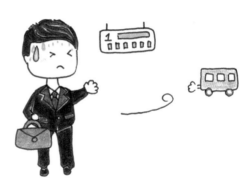

性别——女
职业——家庭主妇
场景——超市
着装——休闲装
在做什么——推购物车挑商品

性别——男
职业——公司职员
场景——公交车站
着装——西装
在做什么——手拿公文包等车

（没赶上车）

性别——男
职业——篮球运动员
场景——篮球场
着装——运动装
在做什么——手拿篮球点赞

性别——男
职业——新手奶爸
场景——家中
着装——休闲装
在做什么——和宝宝互动

场景不用画得太"实"，可以用一些有特征的小物件来体现场景。比如，用记分牌来表现这里是球场。

通过这组图片我们可以发现，即使是同一个肢体动作，只要加上表情和服装的刻画，再加上小道具、小场景的运用，也可以表现出丰富多彩的人物特征，甚至还能让画面有故事性。

● 思维发散练习

我们以上图中的肢体动作为基础，通过一步步的联想，逐步明确创作方向和具体的绘画内容。

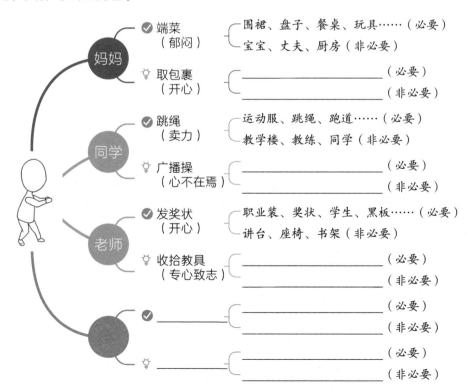

通过发散性思维，天真画出了下面这些有趣的场景：

动态篇

跑、站、走

　　人物的动态是指人物形象表现出来的运动变化。动态刻画的难点是，要用在一个时间节点内的人物状态表现出"动"的状态。

　　本节就来介绍三种最常见的人物动态——跑、站、走。我们还是用"火柴人"来起笔，当动态确定后再来填"肉"，最后画出发型、表情、服饰和道具，甚至可以加入文字，最后涂色，完成！

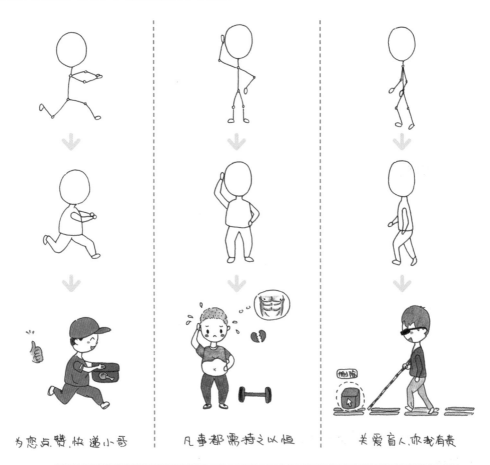

| 为您点赞，快递小哥 | 凡事都需持之以恒 | 关爱盲人，你我有责 |

　　最开始可以参照人物的照片来练习，熟练之后就可以自己进行创作啦。

蹲、坐、跳

相比跑、站、走的画法，蹲、坐、跳会有一定的难度，这在于髋的位置和腿部的透视关系，所以要多观察和练习。

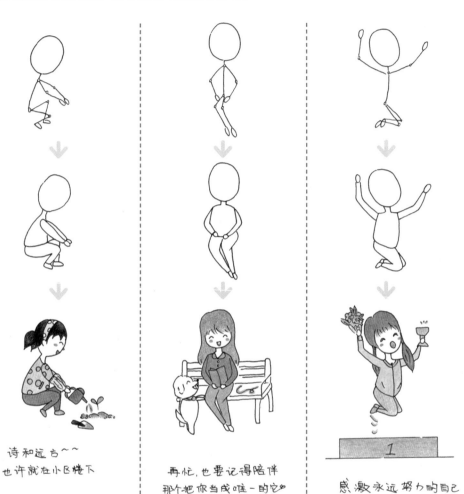

诗和远方~~
也许就在小区楼下

再忙，也要记得陪伴
那个把你当成唯一的它

感激永远努力的自己

画一画

想一想，还能给这些动态画出什么场景呢？

动态练习·一个人的幸福时光

称体重

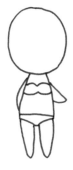 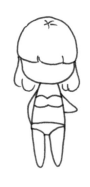

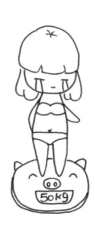 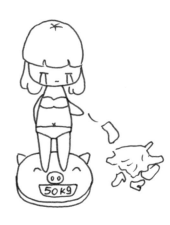 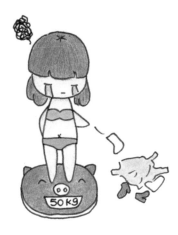

练瑜伽

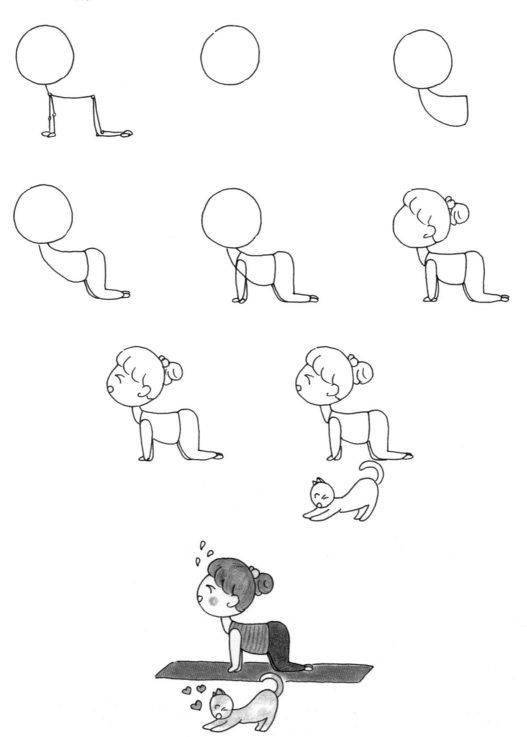

跑步

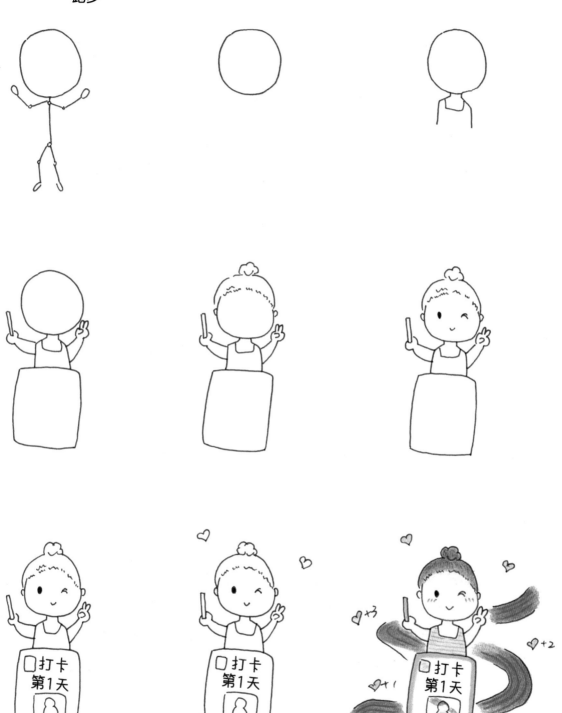

睡懒觉

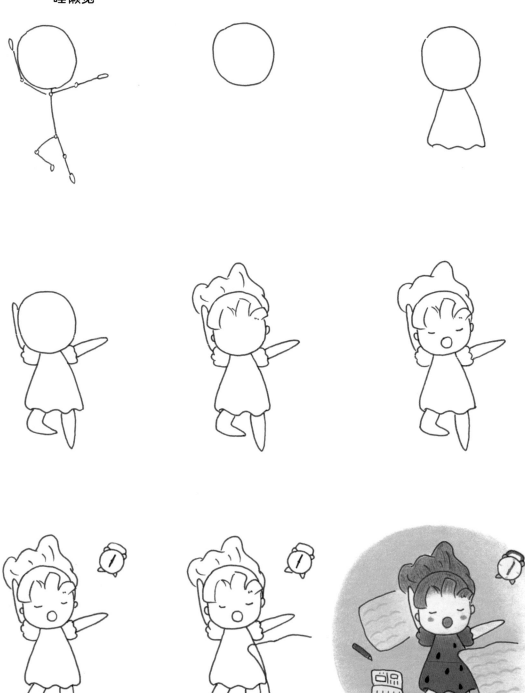

泡澡

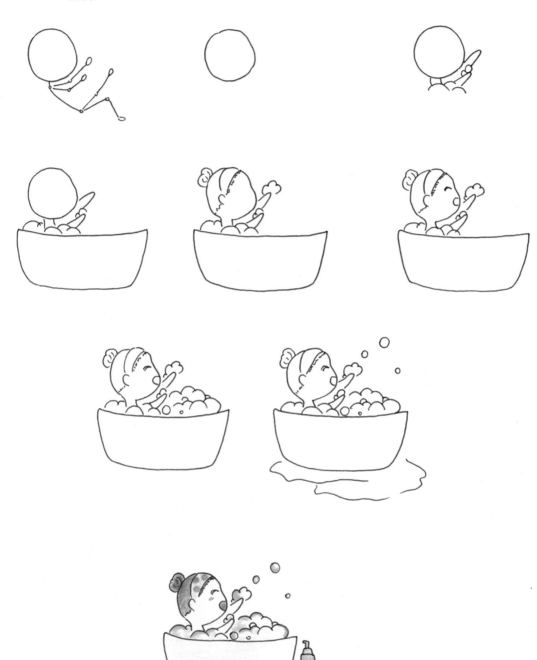

咖啡店小憩

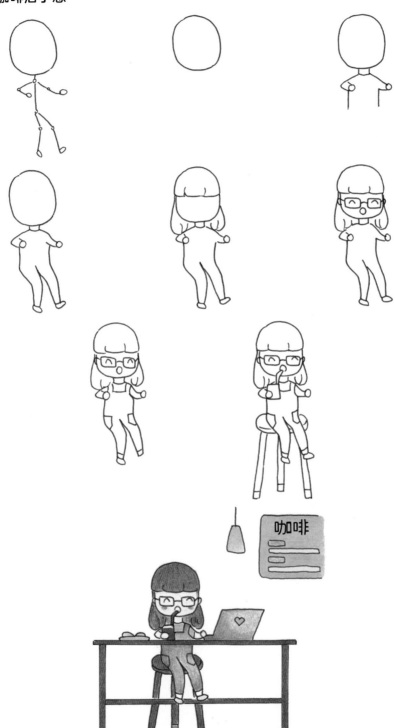

下雨了

小熊的陪伴 1

 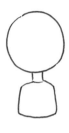

 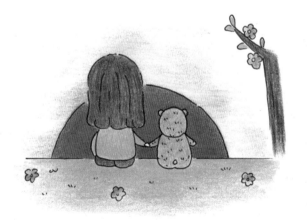

在可爱的简笔画世界里，太阳是可以这么大的。

小熊的陪伴 2

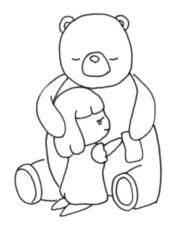 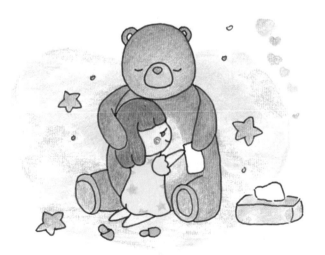

两人自拍

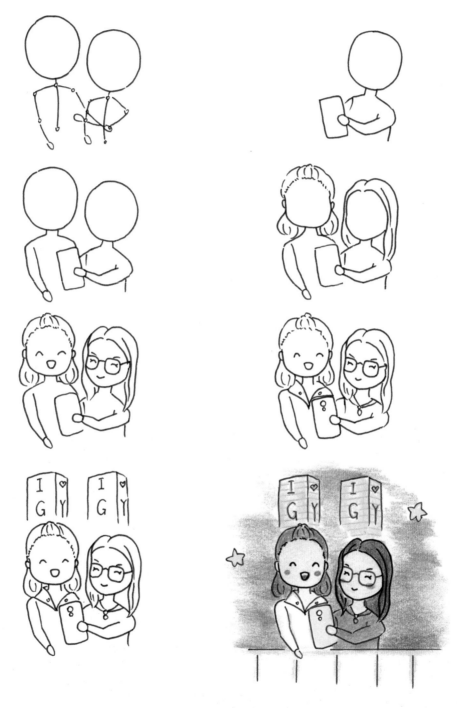

敷面膜

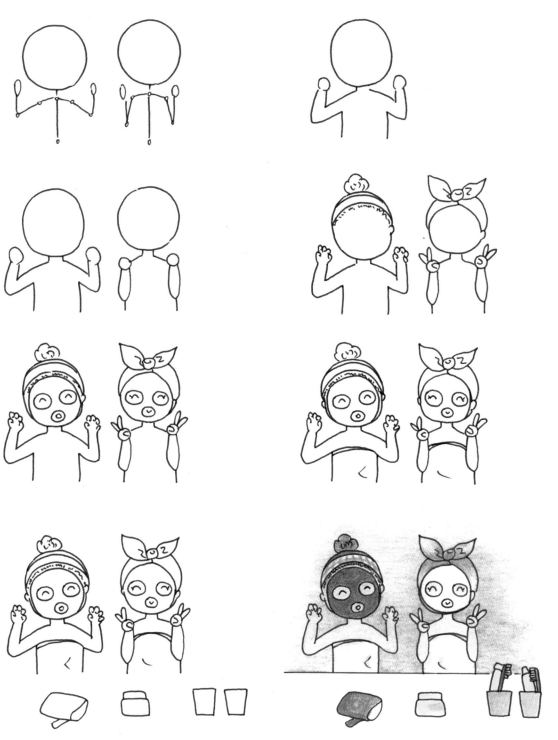

悄悄话

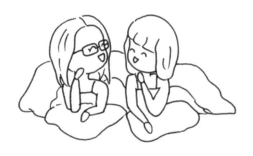

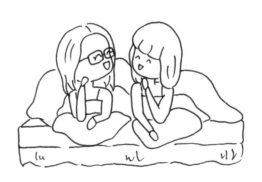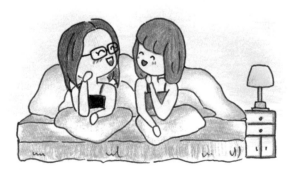

遛狗

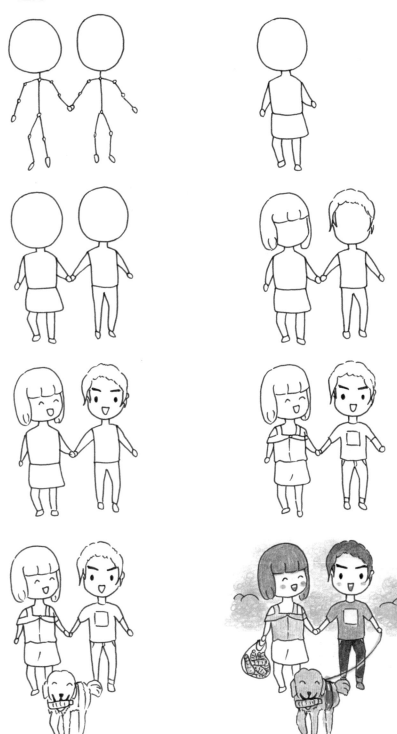

逛街

试衣间

穿不进 💔

做手工

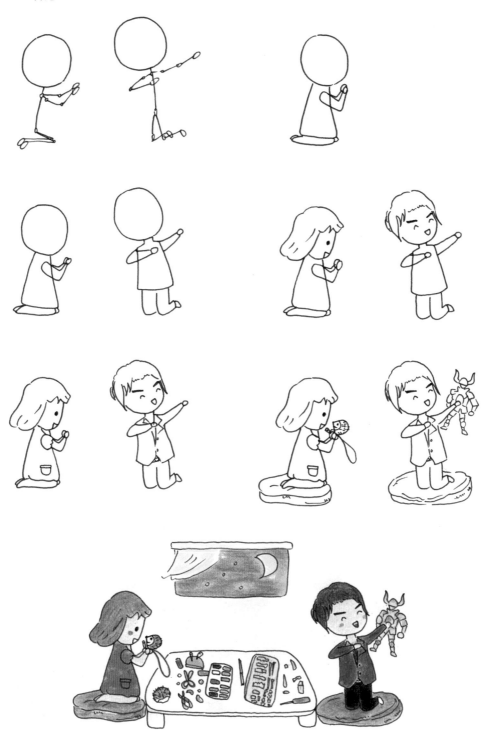

看电影　　　　　　　　　　说走就走的旅行

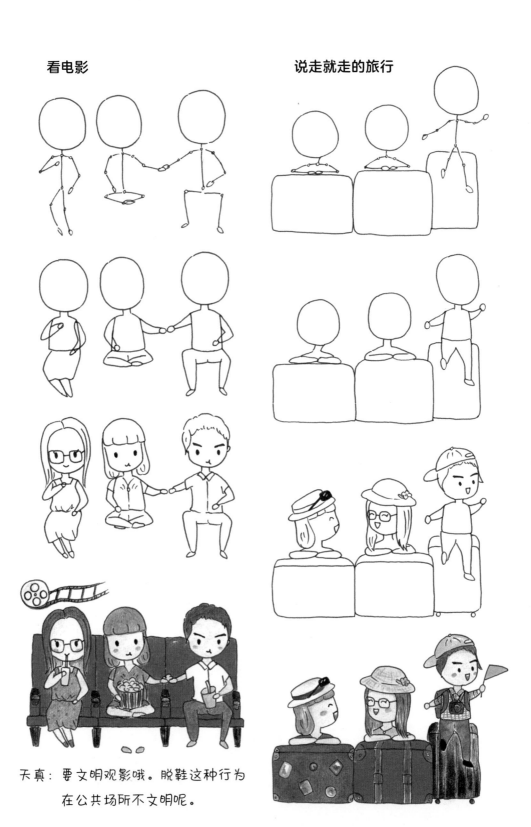

天真：要文明观影哦。脱鞋这种行为
　　　在公共场所不文明呢。

生日睡衣派对

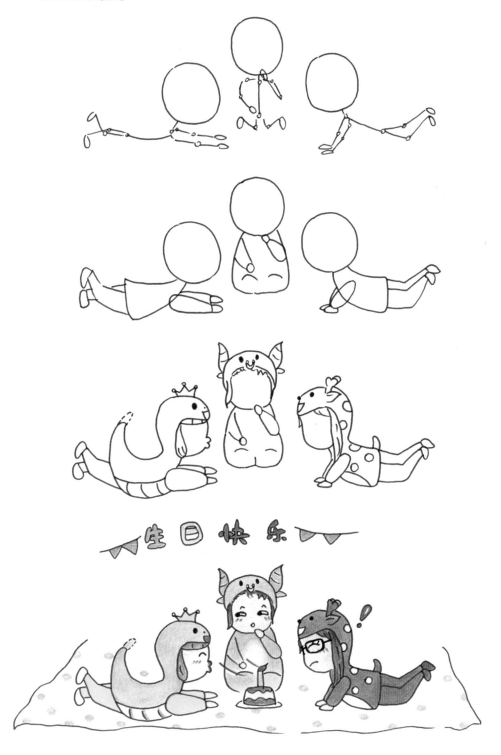